THE BOOK OF BUNNY SUICIDES

找死的兔子
THE BOOK OF BUNNY SUICIDES

安迪·萊利 Andy Riley 圖·文　　梁若瑜 譯

黑色幽默的極致，顛覆我們的樂活！

● **這本沒有文字的書帶你找到簡單的自己**

這本書一開始看的時候以為是在開玩笑，想說是怎樣的冒險故事，沒有！真的沒在冒險，一心尋死的兔子加上沒有文字的劇情，原本以為只是插畫，翻翻就過，沒想到看的時間還比文字的更久。文字或許像是力量，可以讓人思考，但能把沒有文字的圖，做得更讓我一再思考的，或許就只有這本了！有時甚至還會看到笑出來。《找死的兔子》可以讓你找到簡單的自己。

___人氣圖文創作者 **微疼**

● **看牠又痛又麻煩的，我們還是開心地活下去吧！**

自殺是一個沉重的議題，但如果主角是一隻雪白的兔兔，好像就沒有那麼可怕了。《找死的兔子》收錄了一隻大白兔，對於自我了斷的各種千方百計，有文雅的死法，也有碎屍萬段的那種。看完的心得是，自殺好痛好麻煩，大家看完還是笑笑地繼續活著吧XD。

___腦洞圖文插畫家 **保羅先生**

- **長大後才懂的黑色幽默**

 小時候翻閱時經常對兔子的不同死法感到害怕，長大後重新閱讀才感受到作者的黑色幽默。童趣的畫風，成人的惡趣味，十分開心能再次遇見這隻既可愛又找死的兔子！

 ＿＿圖文作家 **有隻兔子**

- **牠是多麼「堅持」找死！**

 此書讓人能從另一個角度來看「找死」這件事，實在讓人覺得有趣至極！這不只是一本兔子自殺手冊，更是堅持到極致的最佳表現！

 ＿＿ FLiPER 生活藝文誌 總編輯 **辛蒂**

- **黑色幽默有趣又紓壓，日本圖文作家忍不住大喊：我才想死吧！**

 以前跟朋友借來看過這本書，沒想到現在還有在出版。

 我只看過一次，卻留下深刻印象。雖然主題是「找死」，但是充滿了黑色幽默，讓人不自覺邊笑邊猜想兔子接下來會用什麼方式找死，非常有趣，看完莫名紓壓。不過我連日文的推薦文也沒寫過，竟然要我寫中文的推薦文，我才想死吧！

 ＿＿插畫家佐佐木 zuozuomu

● **看著牠如此努力、原創地找死，實在太想笑了！**

連找死都要很努力、很原創！和希特勒挑釁、拒絕上諾亞方舟、在日全蝕的時候玩拋刀……不用讀到最後一格，我在兔子去買工具時就已經想笑了！

___圖文創作者 **炸蝦人Fshrimp**

● **無厘頭的行為反而提醒著危險**

生活中，總有些習以為常的小物件、小故事，甚至是科學原理。這本書以「找死」重新詮釋你對這些人事物的理解。小兔子意想不到的行為可能會逗樂你！轉個彎來想，或許牠正以無厘頭的方式提醒你我，這樣做很危險呢！

___動物圖文作家 **玉子**

● **拋開過去，重新面對各種挑戰**

看似無厘頭一直找各種死法的兔子，跟不死兔早期的創作理念很像，因為死不了所以一直尋找挑戰各種死法，對當時的我來說是一種壓力的釋放，而這個壓力就用這個方法死了，死完我們又可以重新面對挑戰！因此看了《找死的兔子》後，有一種內心好像拋開什麼東西似的輕鬆感！

___圖文創作者 **不死兔**

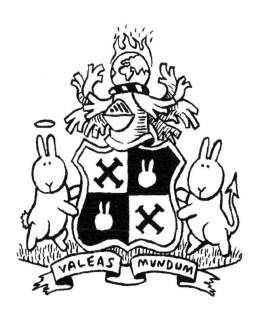

VALEAS MUNDUM

獻給波莉

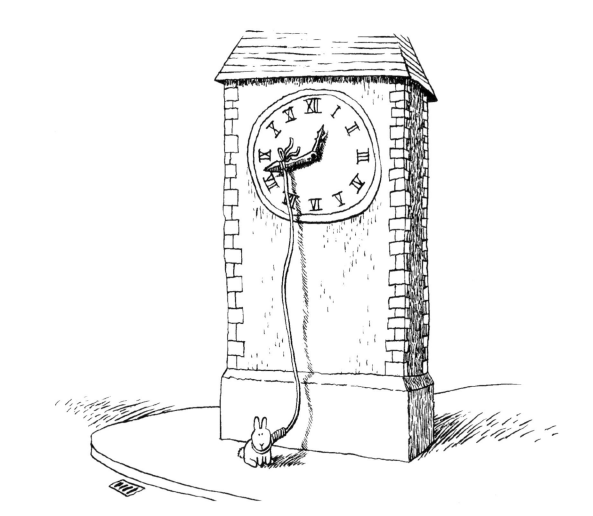

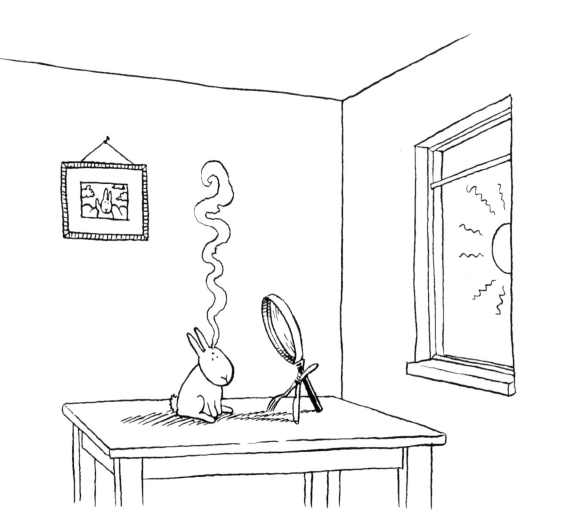

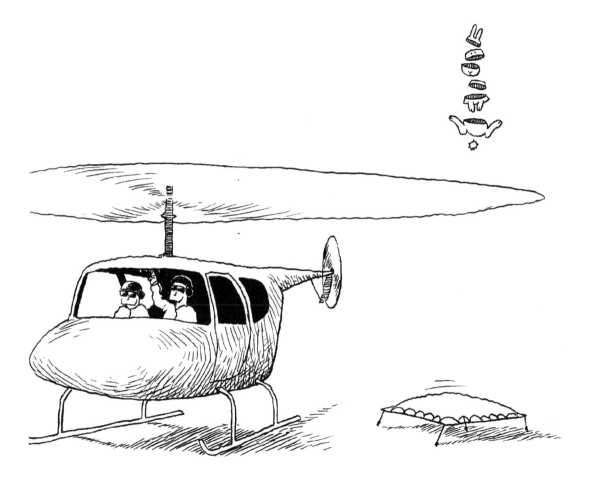

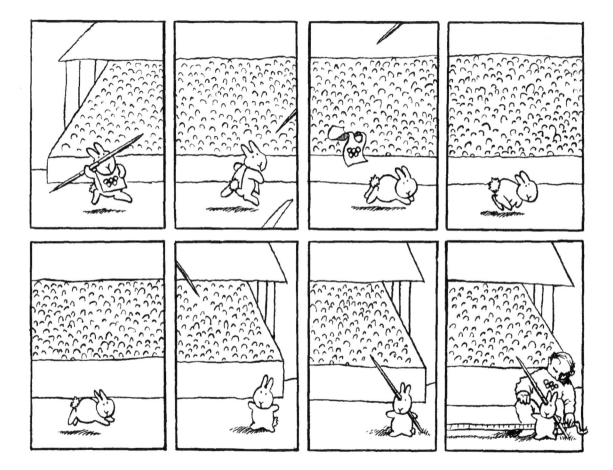

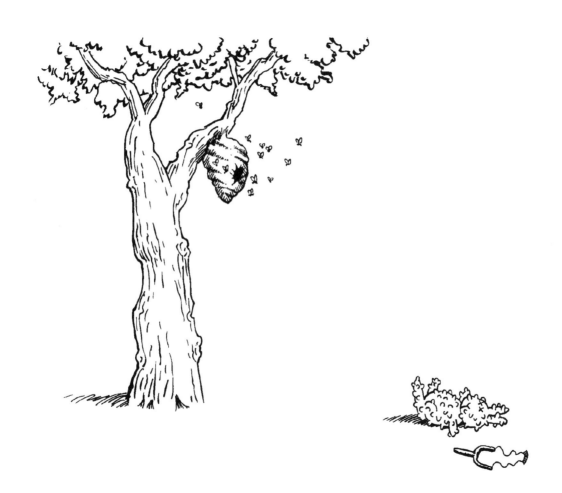

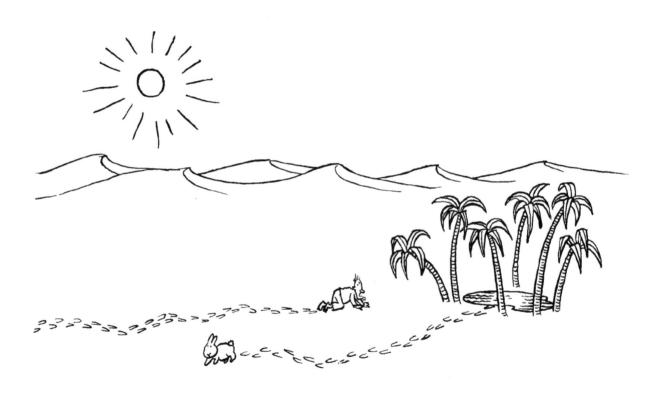

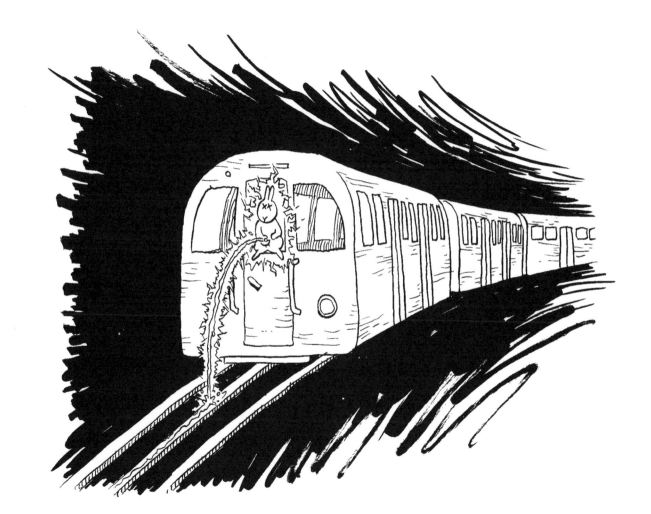

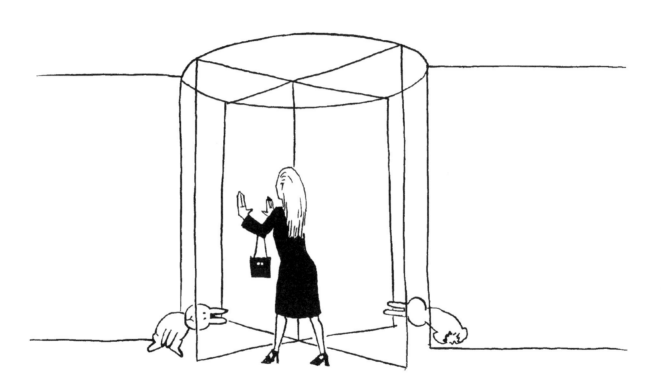

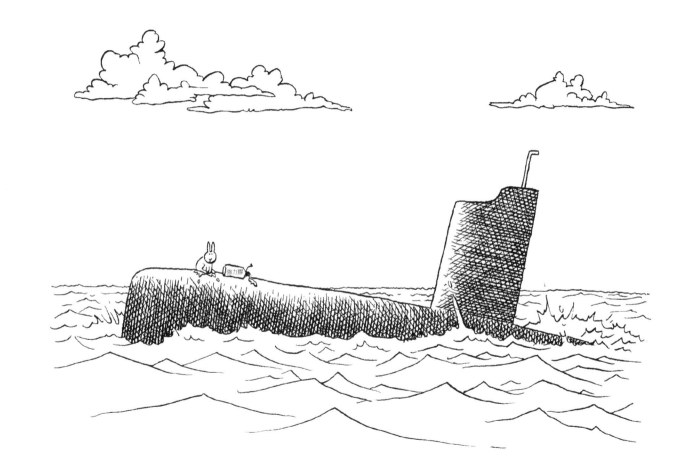

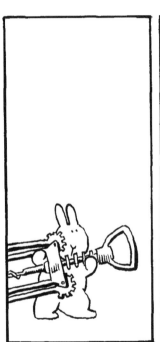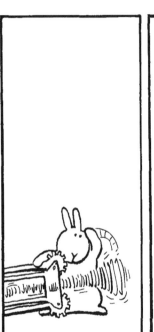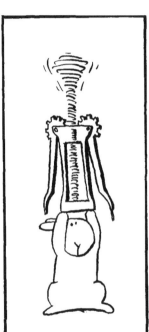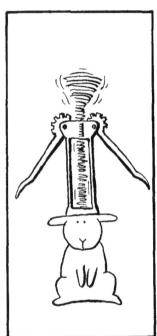

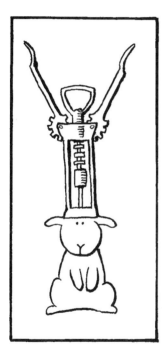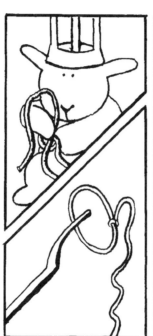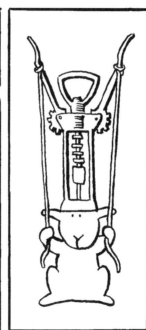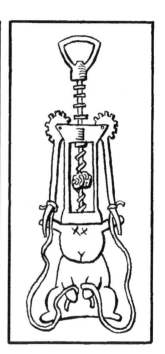

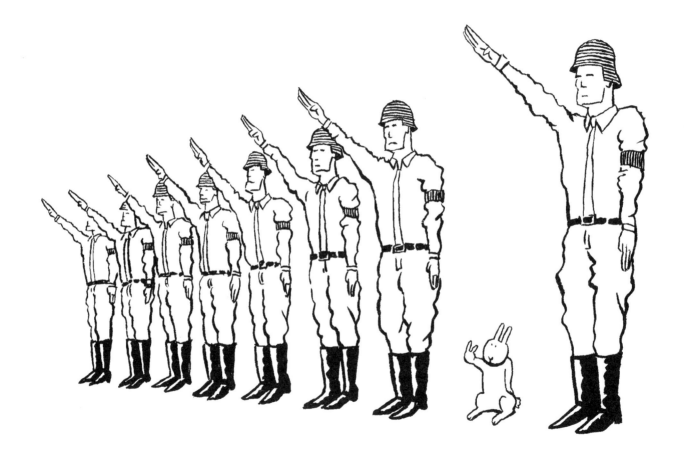

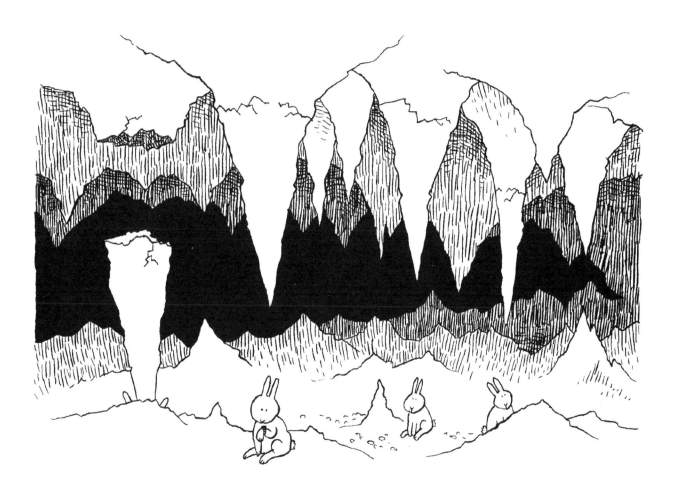

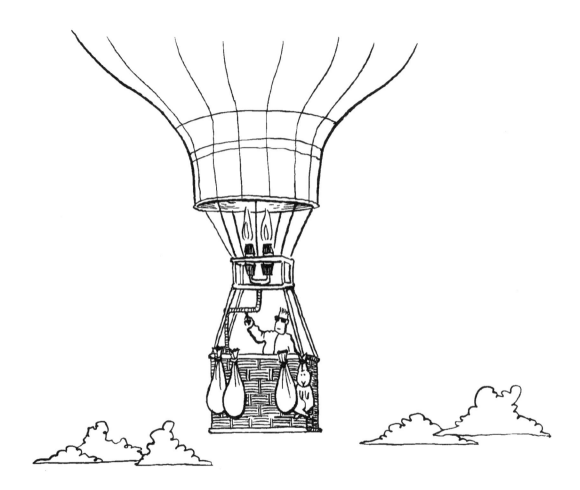

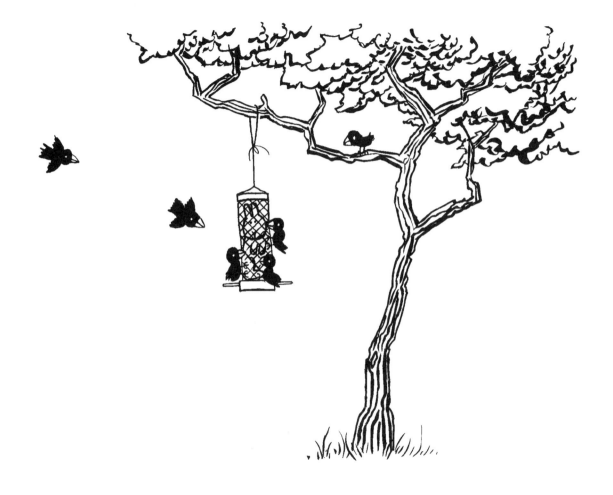

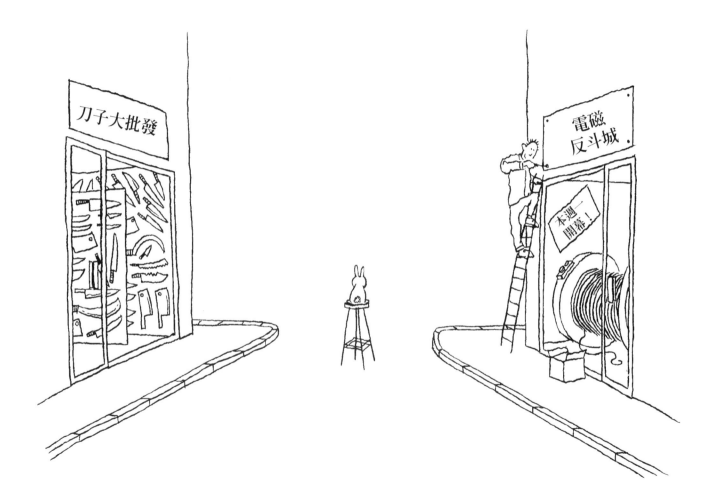

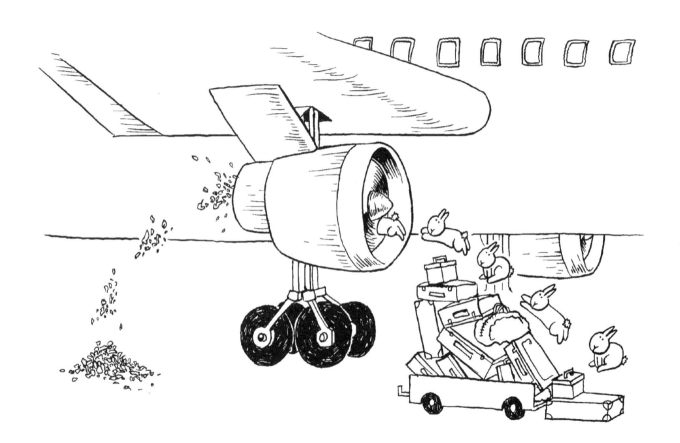

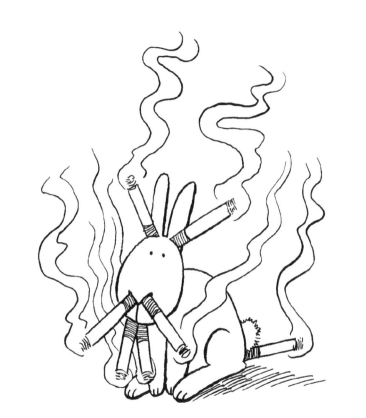

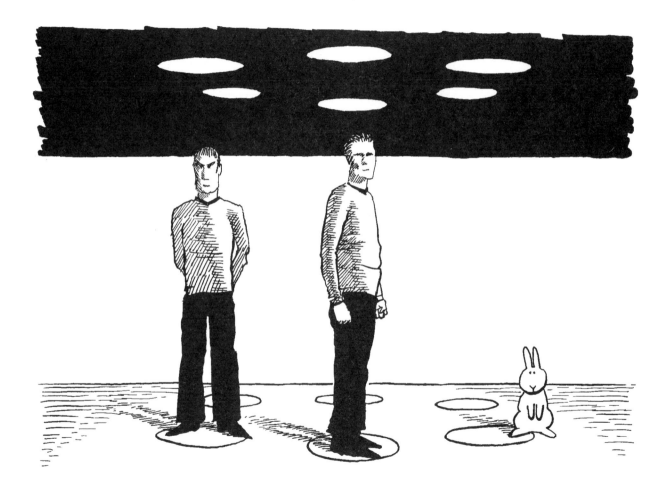

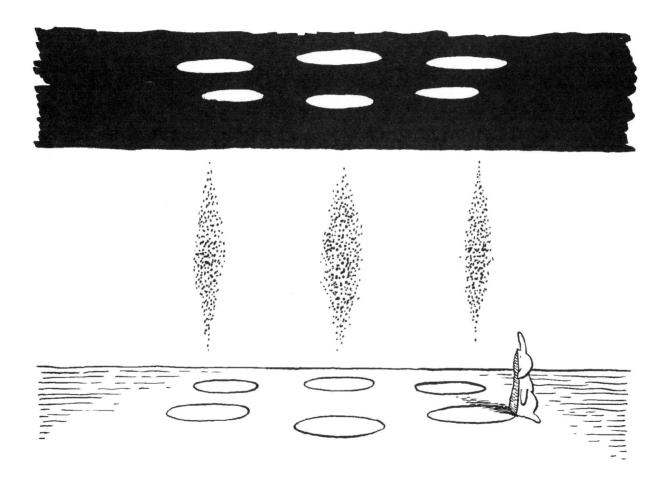

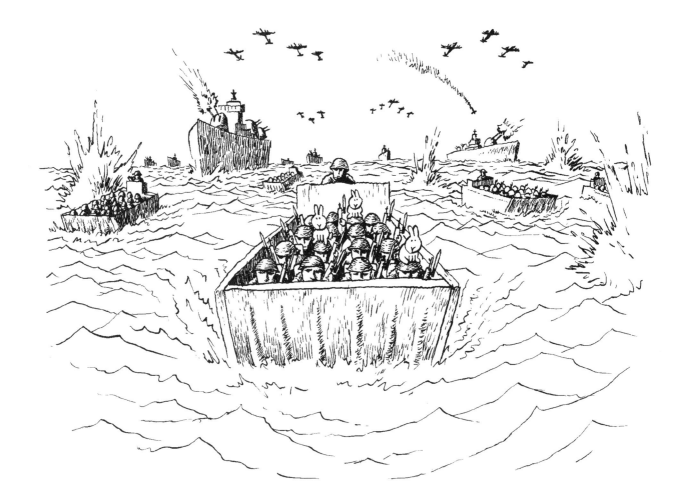

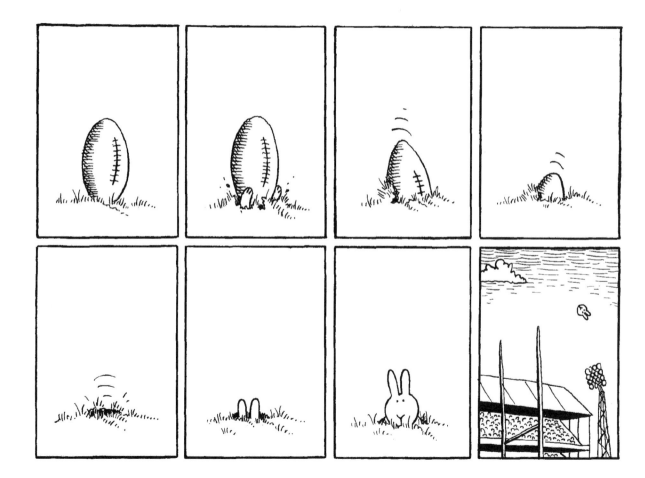

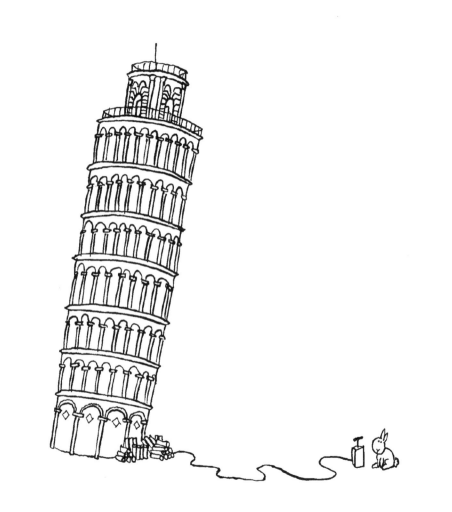

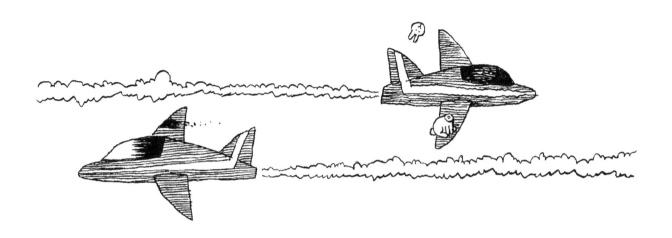

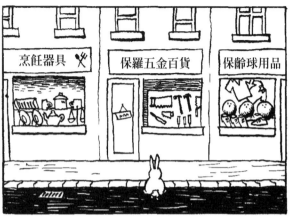

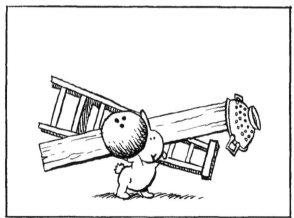

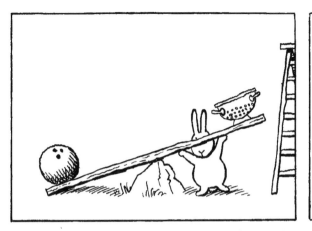
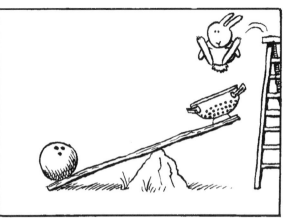
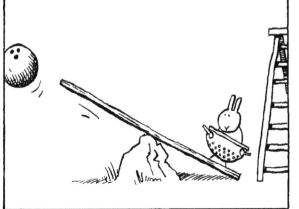
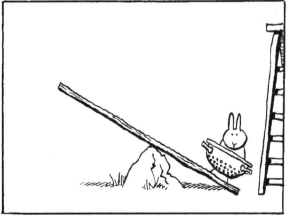

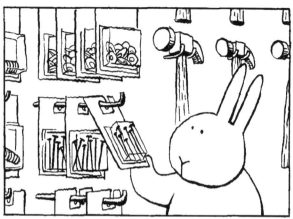

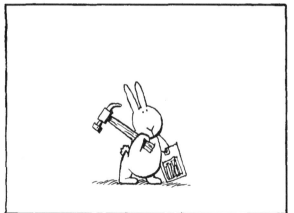

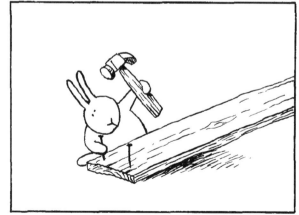

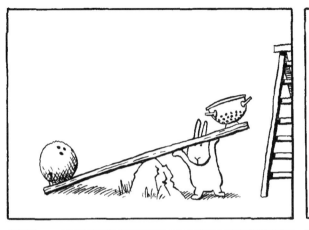
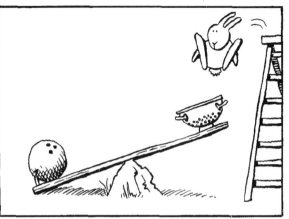
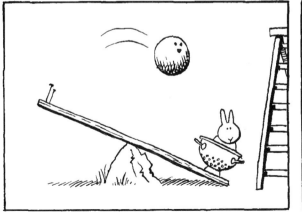
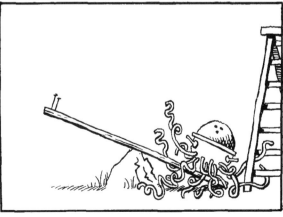

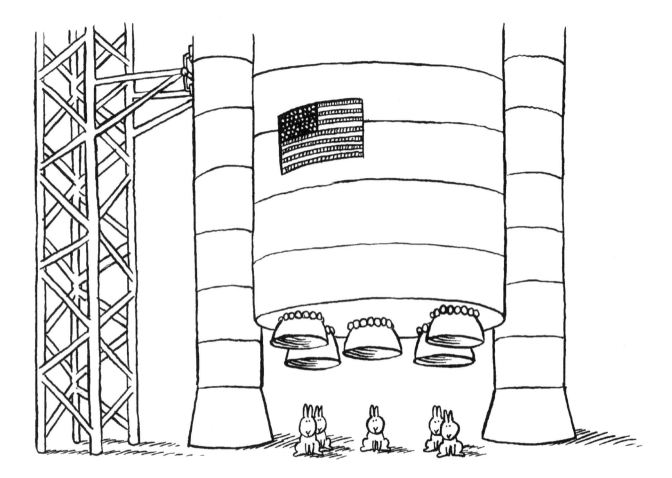

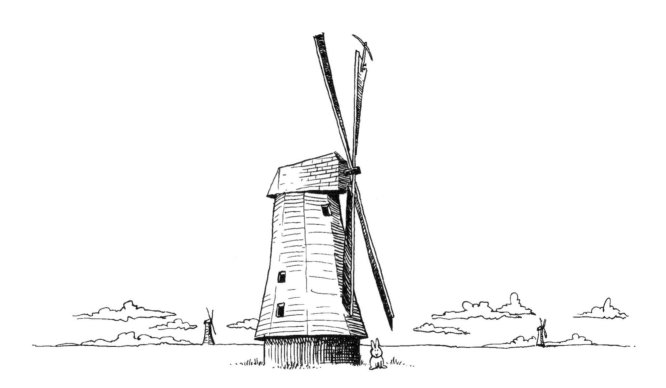

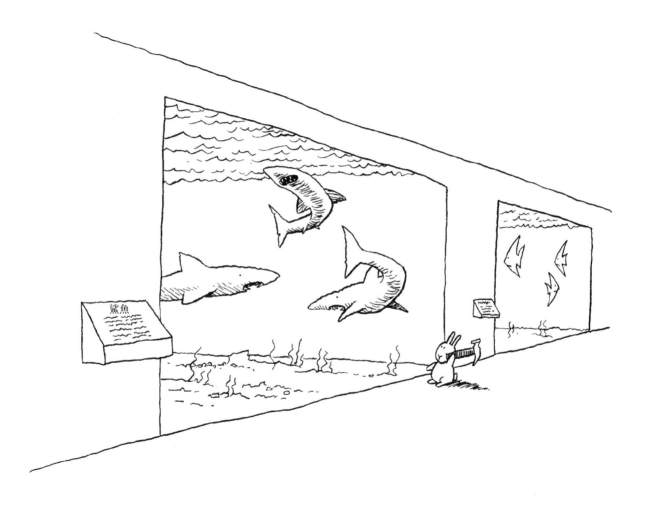

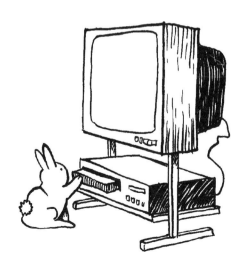

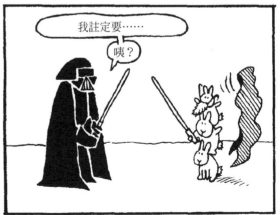

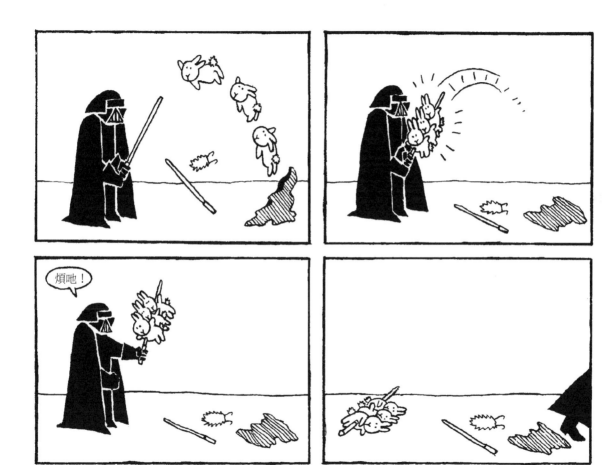

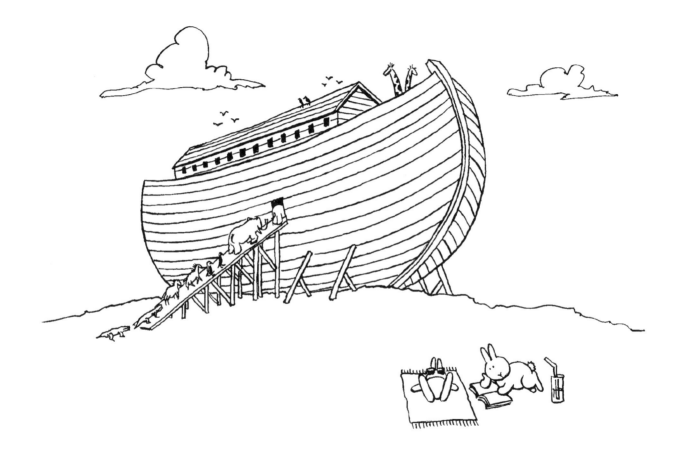

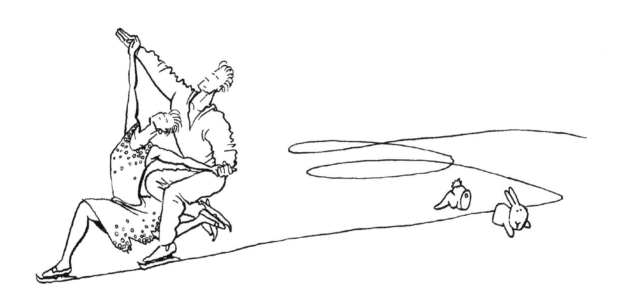

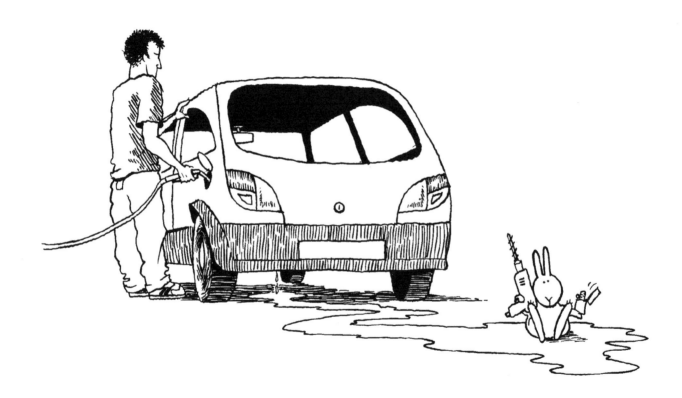

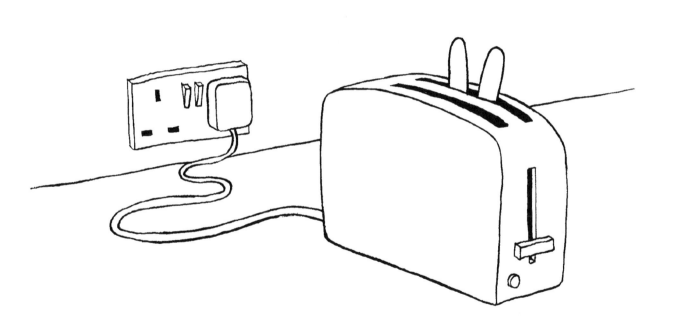

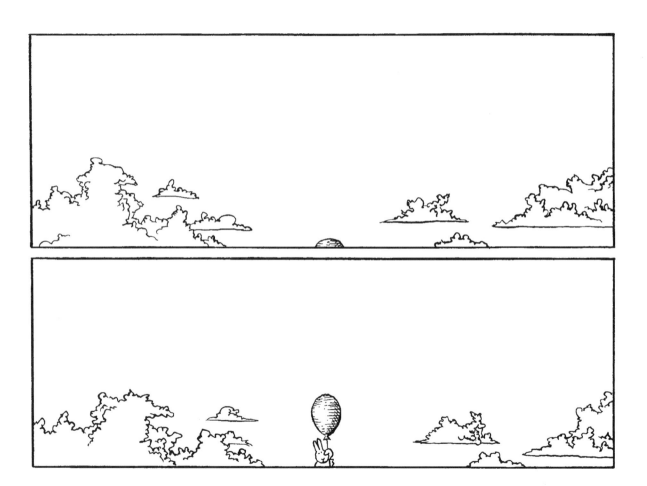

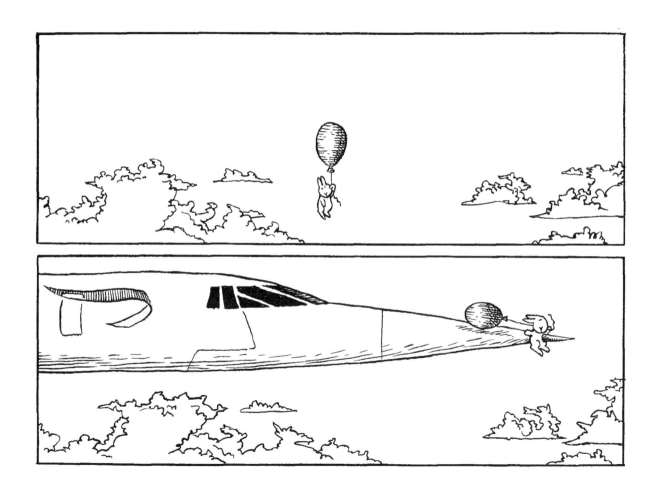

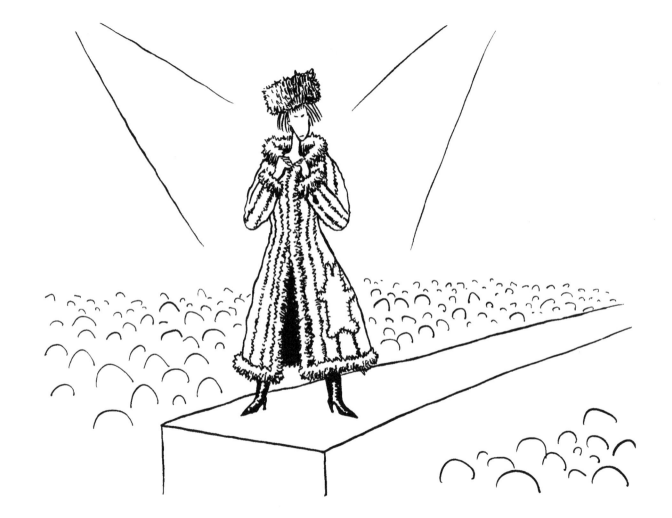

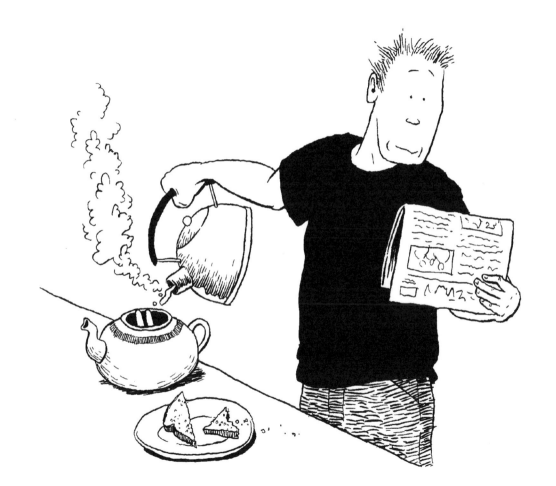

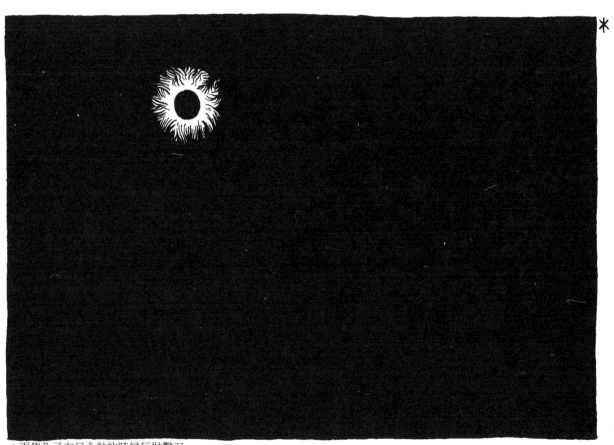

*兩隻兔子在日全蝕的時候玩拋鑿刀

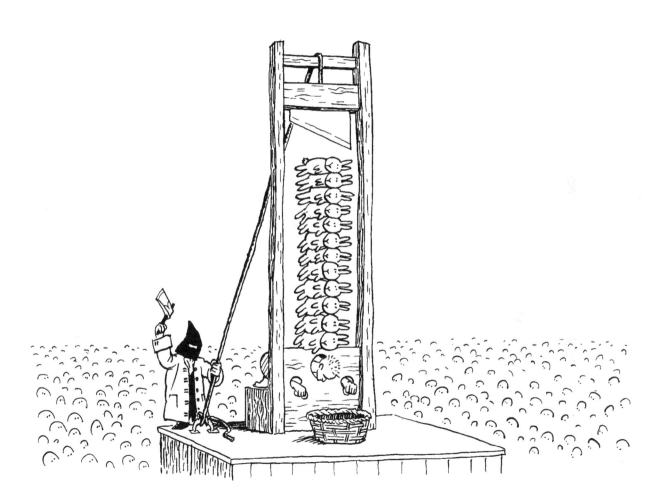

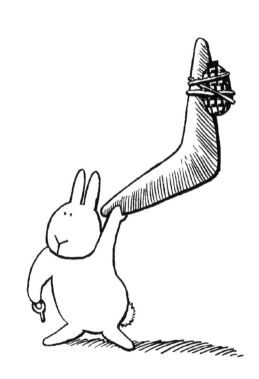

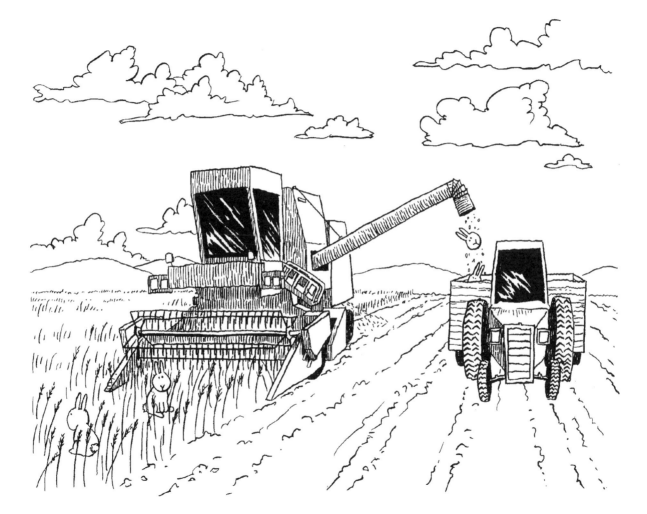

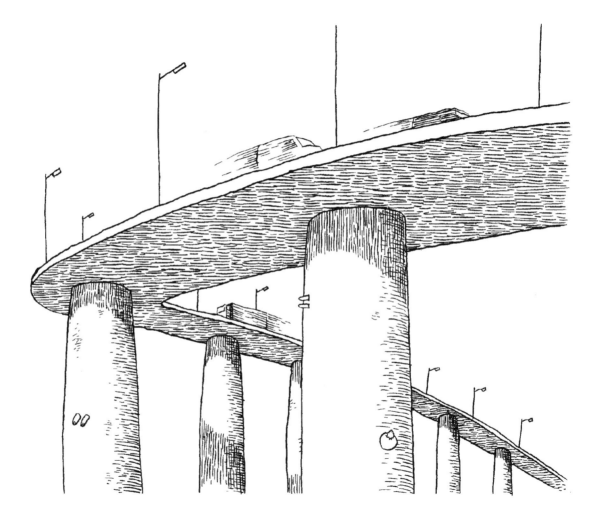

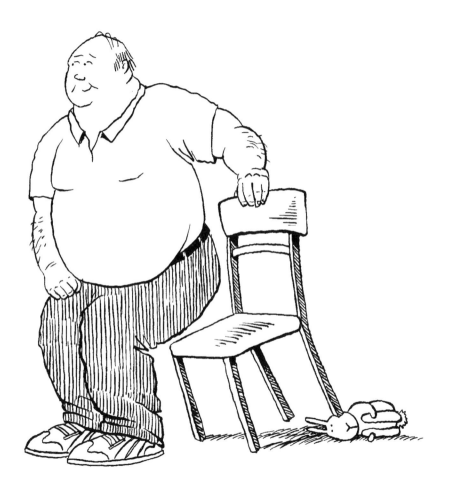

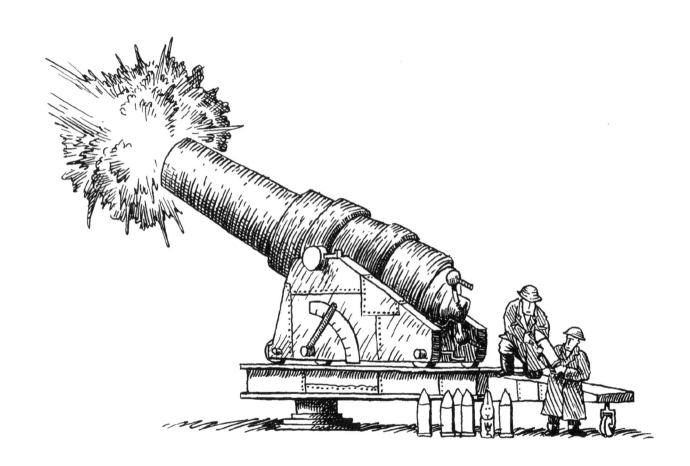

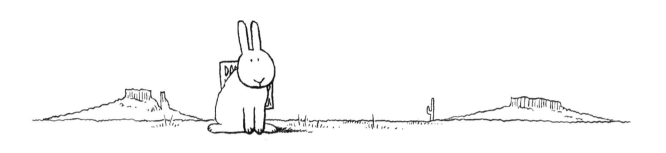
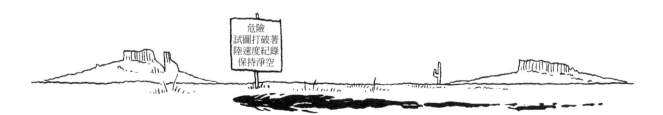

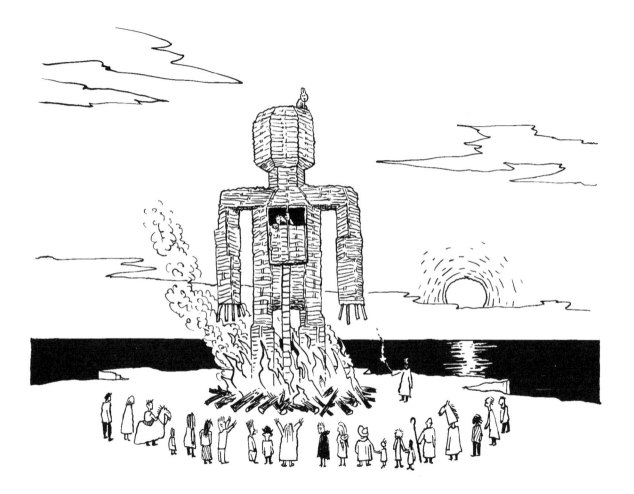

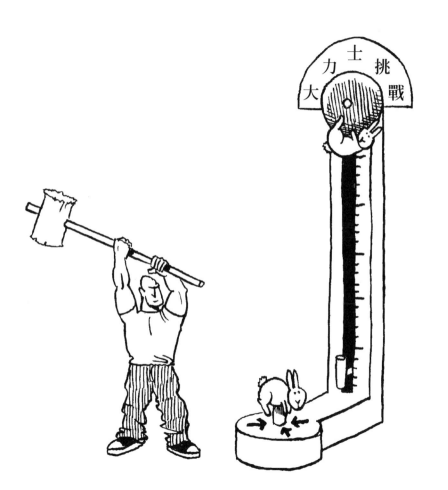

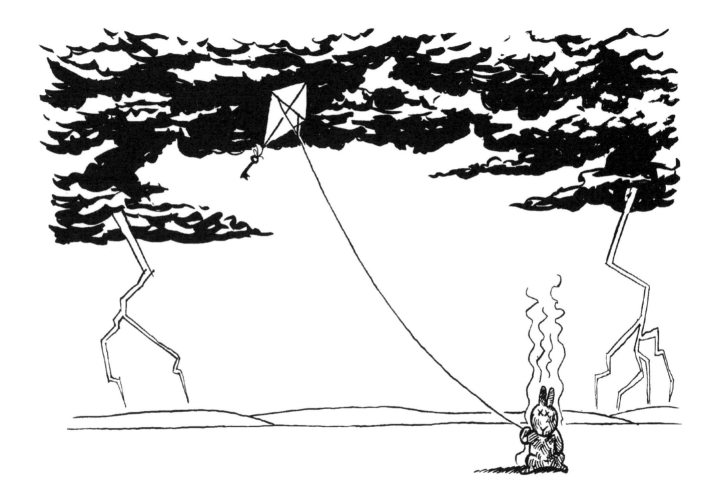

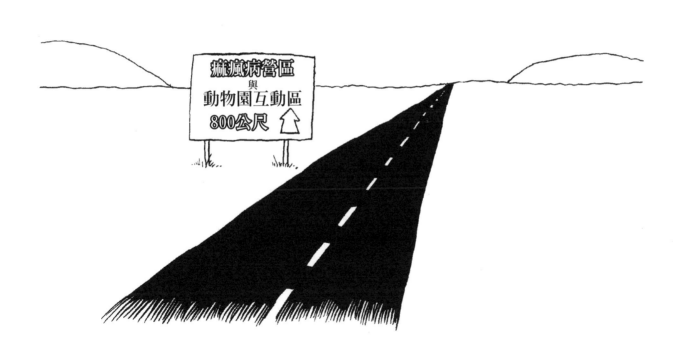

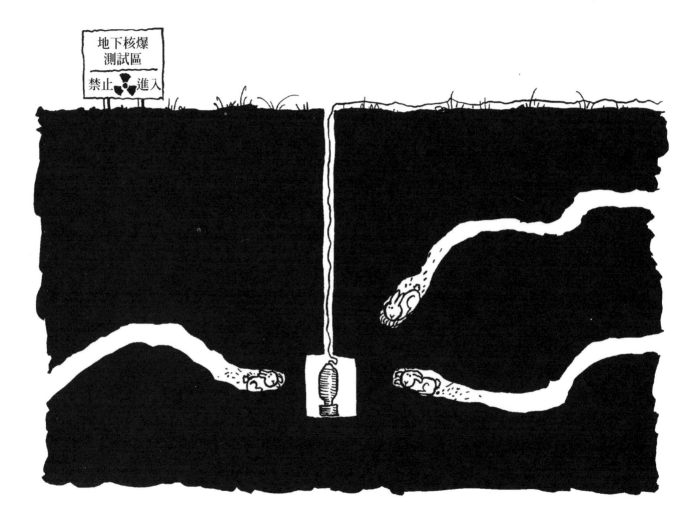

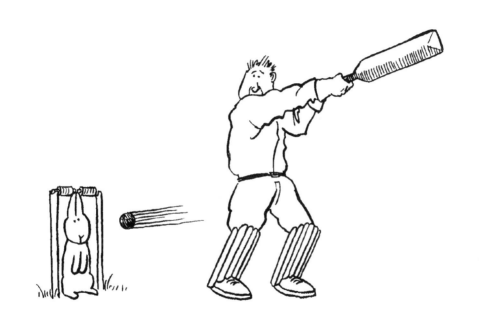

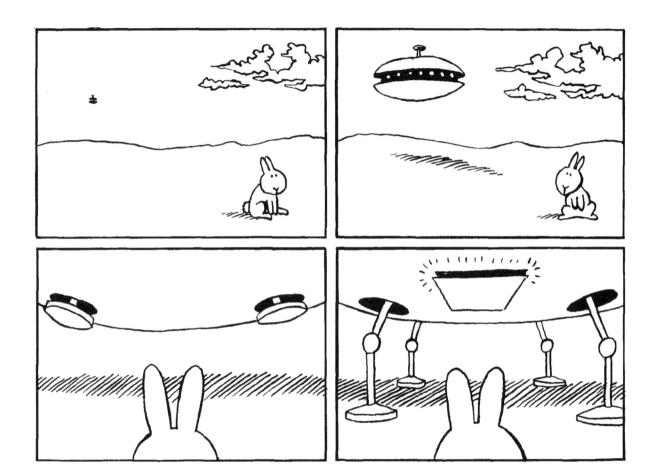

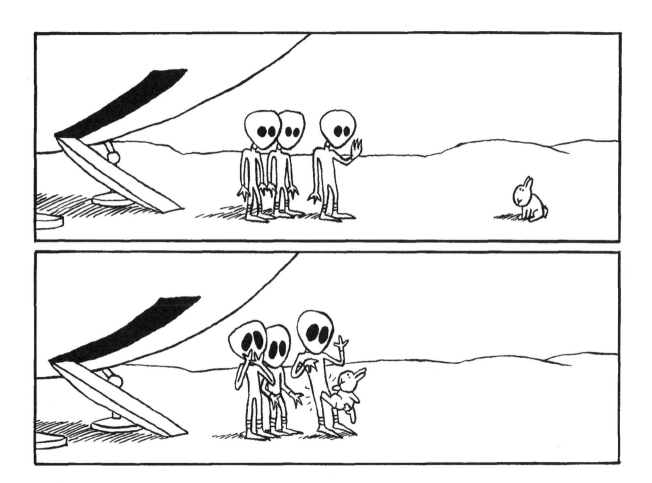

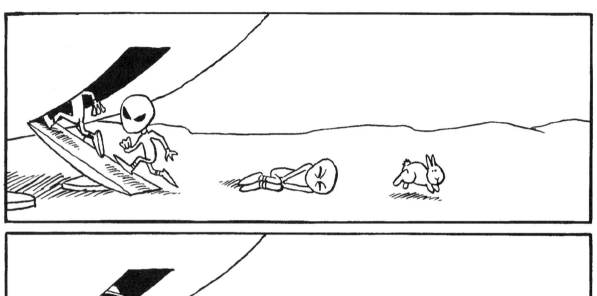

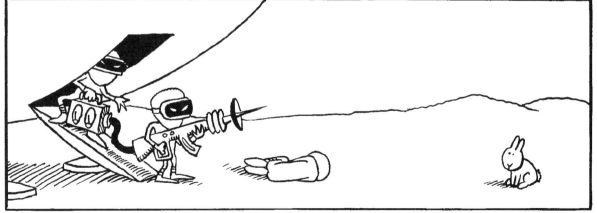

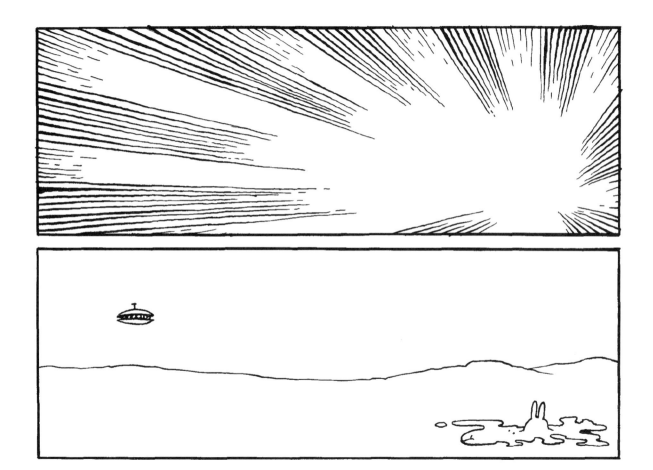

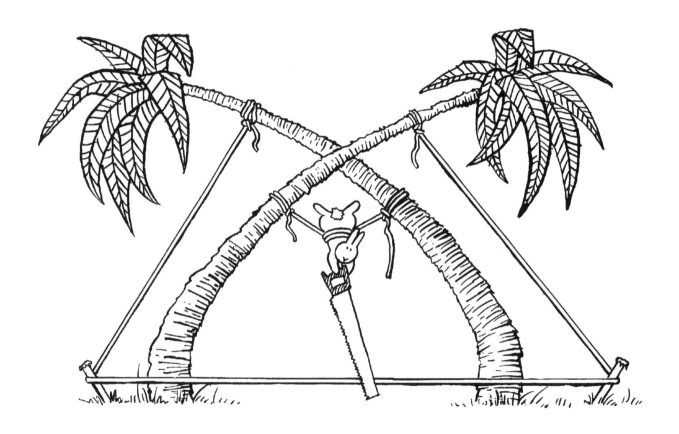

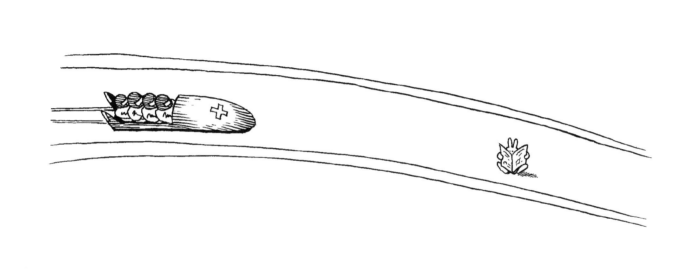

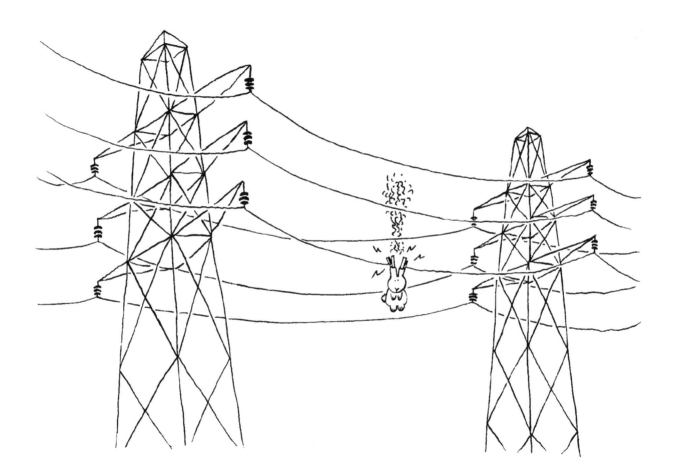

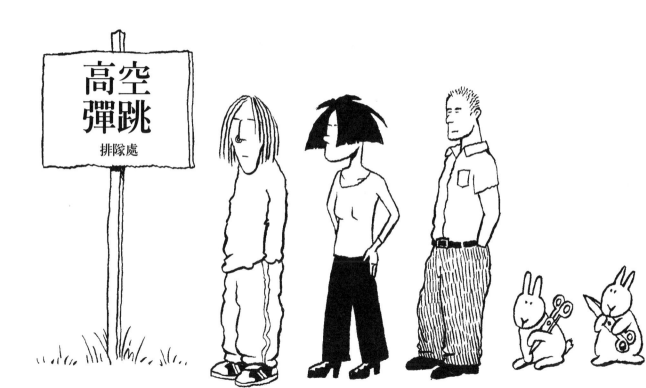

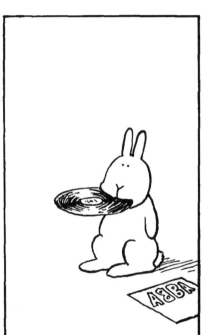

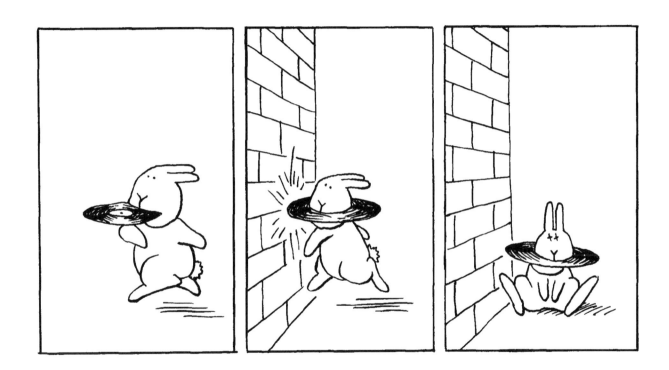

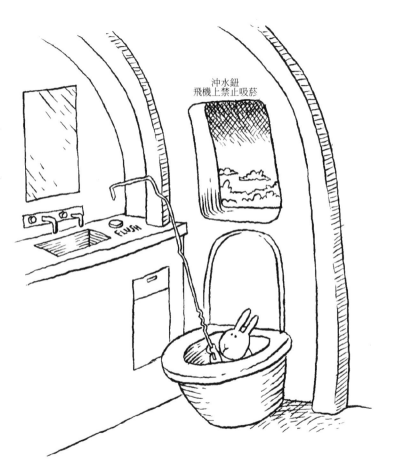

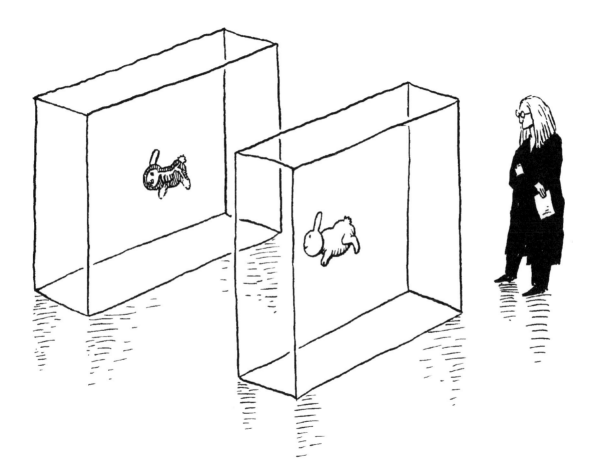

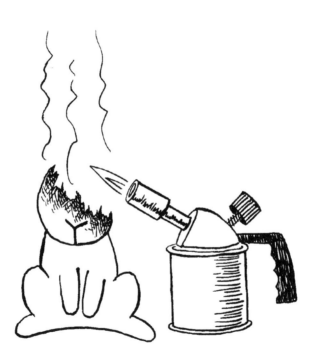

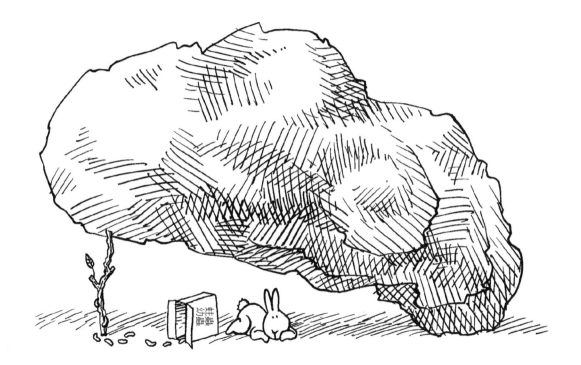

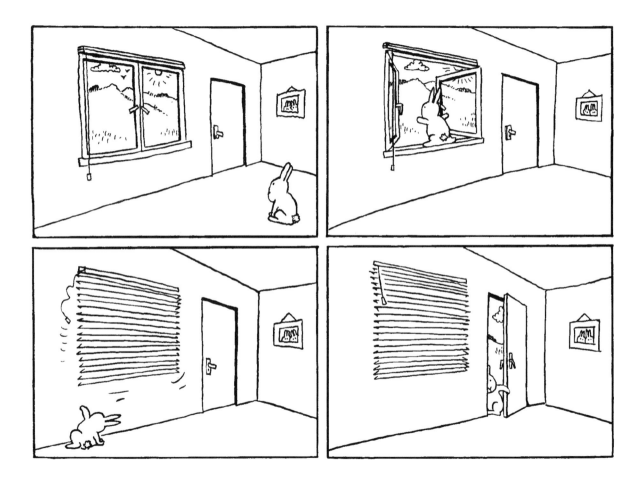

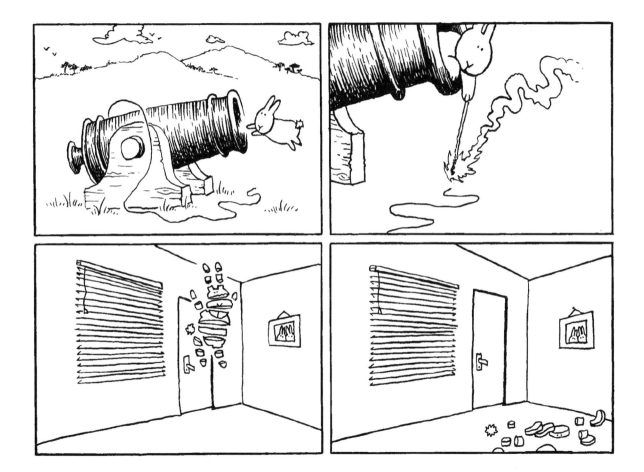

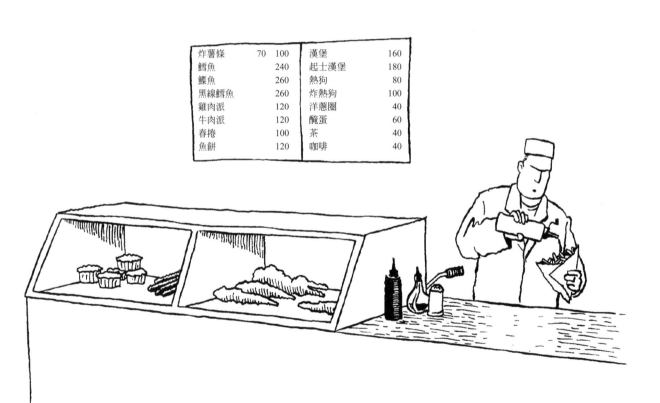

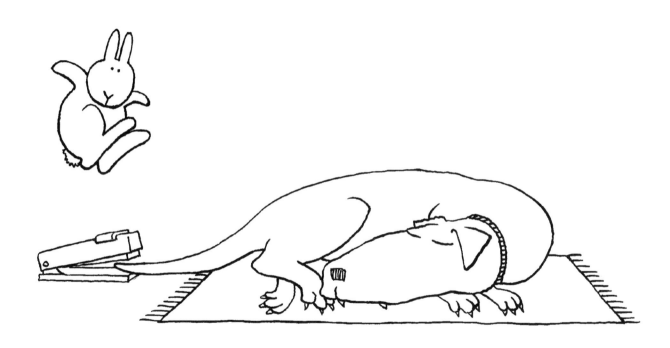

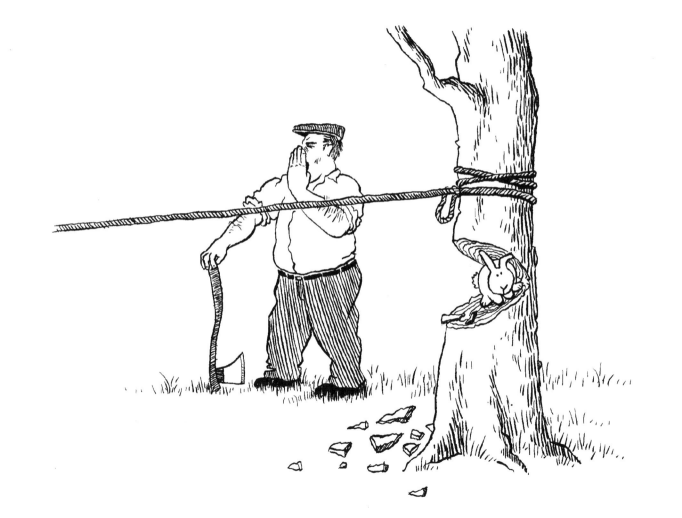

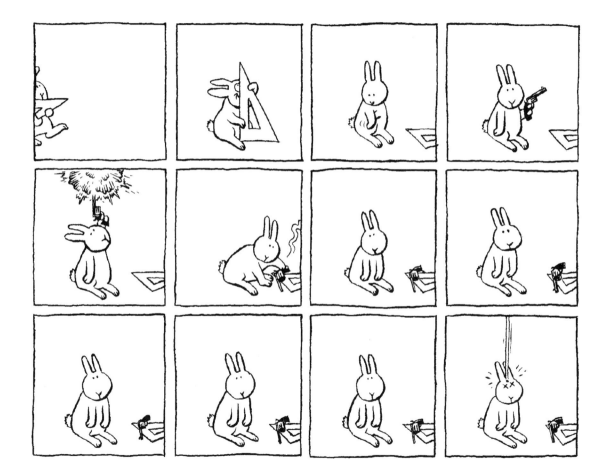

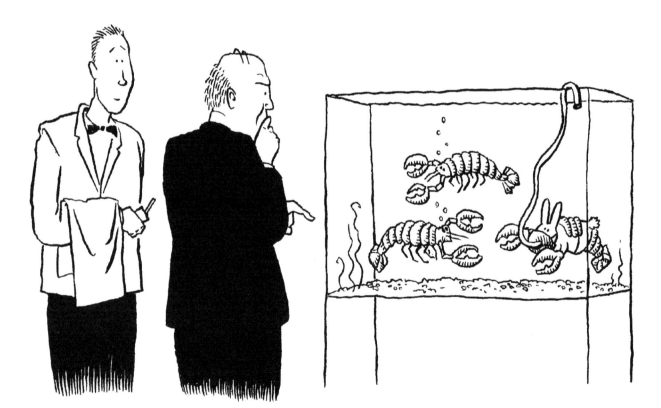

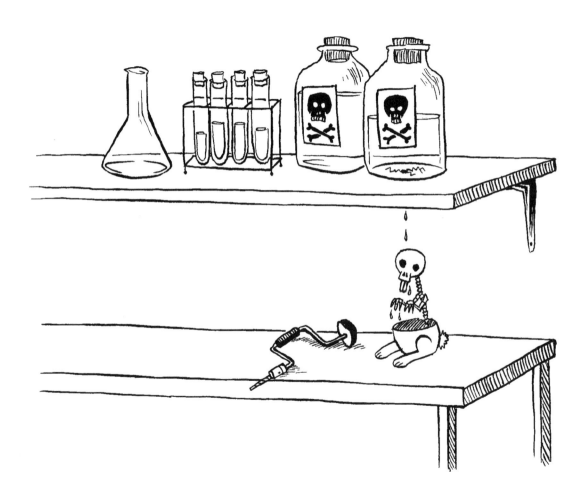

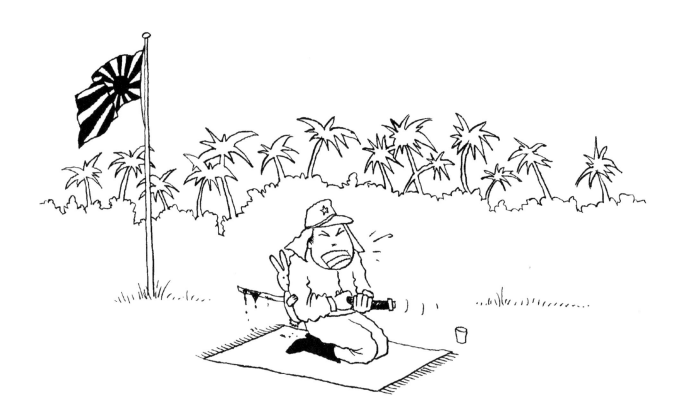

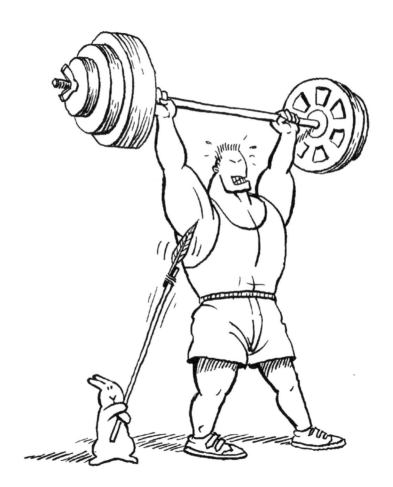

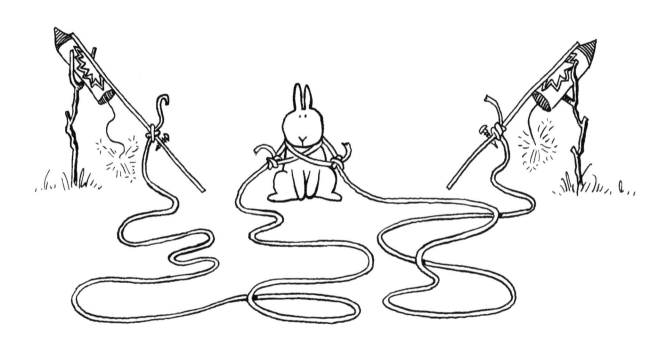

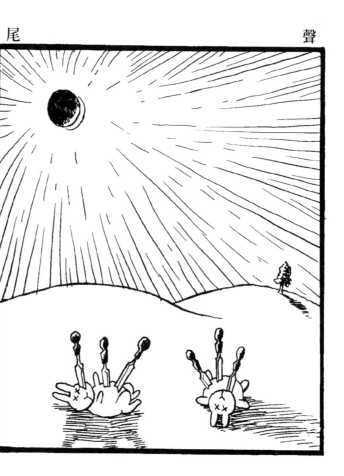

感謝

凱文・賽希、亞瑟・馬修

以及……

波莉・菲柏、卡蜜拉・洪比、

凱蒂・佛蘭＋亞曼達・申瓦德

Titan 131

找死的兔子

作　　者｜安迪・萊利

譯　　者｜梁若瑜

出 版 者｜大田出版有限公司

台北市一〇四四五中山北路二段二十六巷二樓

E-mail｜titan3@ms22.hinet.net　http：//www.titan3.com.tw

編輯部專線｜(02) 2562-1383　傳眞：(02) 2581-8761

總　編　輯｜莊培園

副總編輯｜蔡鳳儀

行銷企劃｜陳映璇／黃凱玉

行政編輯｜林珈羽

校　　對｜黃薇霓

初　　刷｜二〇二一年一月十二日　定價：二五〇元

總　經　銷｜知己圖書股份有限公司

台 北｜一〇六 台北市大安區辛亥路一段三十號九樓

TEL：02-2367-2044／2367-2047　FAX：02-2363-5741

台 中｜四〇七 台中市西屯區工業三十路一號一樓

TEL：04-2359-5819　FAX：04-2359-5493

E-mail｜service@morningstar.com.tw

網路書店｜http://www.morningstar.com.tw

郵政劃撥｜15060393（知己圖書股份有限公司）

印　　刷｜上好印刷股份有限公司

國際書碼｜978-986-179-614-7　CIP：947.41/109018411

國家圖書館出版品預行編目資料

找死的兔子 / 安迪・萊利著；梁若瑜譯．
——初版——臺北市：大田，2021.01
面；公分．——（Titan；131）
ISBN 978-986-179-614-7（平裝）

947.41　　　　　　　　　　　109018411

① 填回函雙重禮

② 立即送購書優惠券

抽獎小禮物